KB075269

캘리그라피 연습노트 100

시울 지음

캘리그라피 연습노트 100

캘리그라피 연습노트 100은 실생활에서 자주 사용하는 단어 50개와 다양한 구조의 문장 50개를 담았습니다. 모든 글씨는 실제 작업한 크기와 동일하게 수록했으므로 노트 위에 그대로 따라 쓰면서 글씨의 감각을 익힐 수 있습니다.

수록된 모든 글씨는 쿠레타케 붓펜 22호만을 사용하여 작업했습니다. 다른 붓펜을 사용하여 연습해도 무방하지만 펜마다의 특성이 다르기 때문에 동일한 붓펜을 사용하시기를 권장합니다.

쿠레타케 붓펜 22호는 캘리그라피 애호가들에게 가장 인기있는 제품이며, 온라인 또는 대형 문구점 등에서 구매할 수 있습니다. 리필 잉크 카트리지를 별도로 판매하기 때문에 처음 구매한 붓펜의 잉크를 다 소모하면 리필 잉크 카트리지만 구매하여 교체해 사용하실 수 있습니다.

◀ 쿠레타케 붓펜 22호 구매처

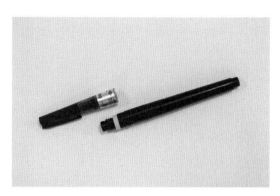

1. 펜 앞, 뒷부분을 잡고 돌려서 분리한 후 노란 색 고리를 제거하세요.

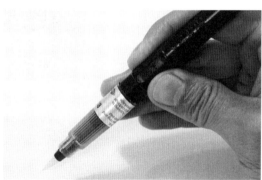

2. 펜을 연결하고 PUSH 또는 おす를 눌러주세요. 너무 세게 누르면 잉크가 뚝뚝 떨어질 수 있습니다.

3. 잉크가 충분히 나오면 사용하세요.

캘리그라피 연습에서 가장 중요한 건 임서입니다. 먼저, 작가의 글씨를 따라 쓰면서 글씨의 형태를 보는 눈이 생겨야 합니다. 그리고 그것을 표현할 수 있는 손이 필요하죠. 무엇이든 한 번, 두 번 할 때는 손에 익지 않아 어색하지만 수십 번, 수백 번 반복하면 보지 않고도 따라 할 수 있는 감각이 생깁니다. 캘리그라피를 아무나 할 수 있지만 누구나 하지는 못하는 이유죠. 한 번 쓸 때마다 최대한 정성 들여 똑같이 따라 쓴 후, 어떤 부분이 다른지 섬세하게 살펴보세요. 그리고 다시 따라 쓰세요. 지루한 반복이 여러분의 손에 슬며시 자리 잡을 겁니다.

글씨본 영상 ▶

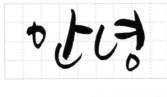

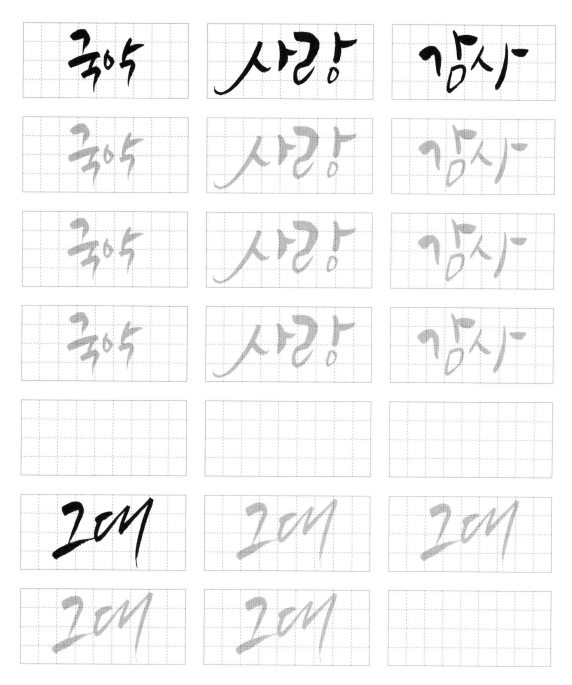

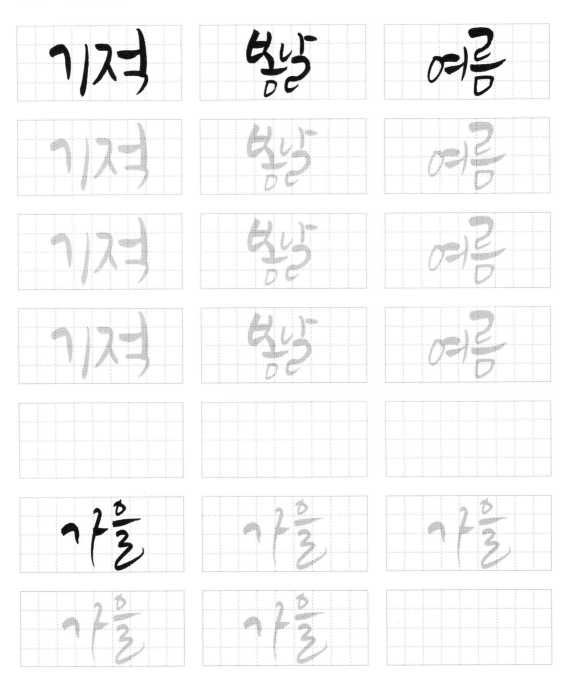

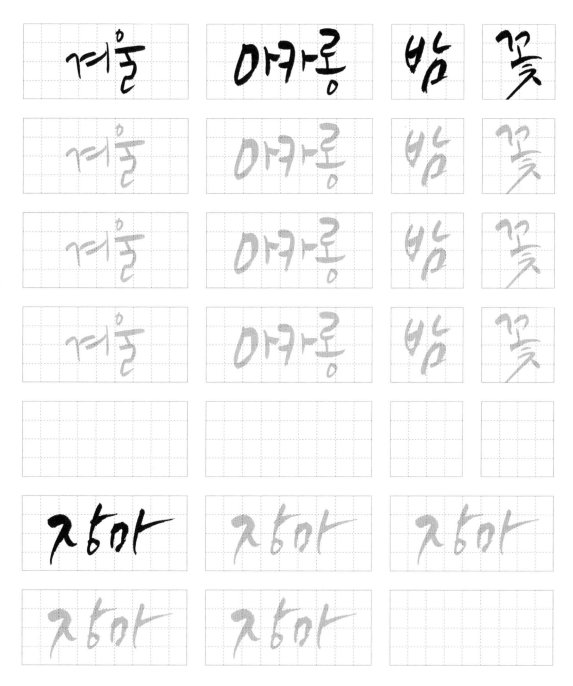

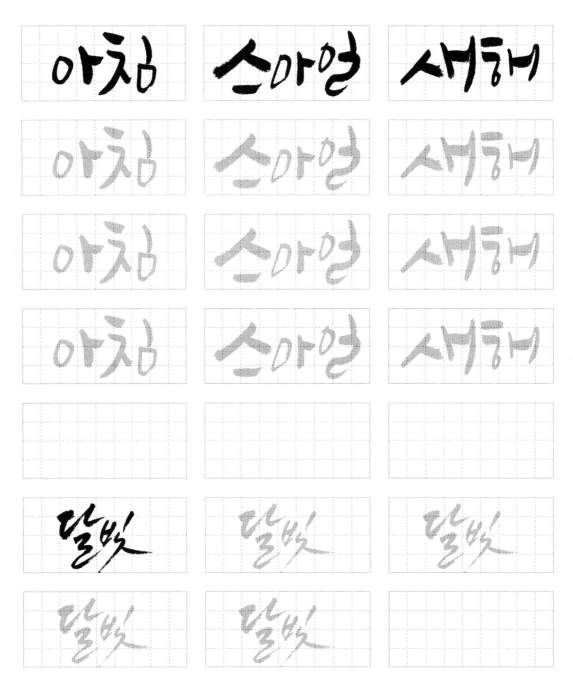

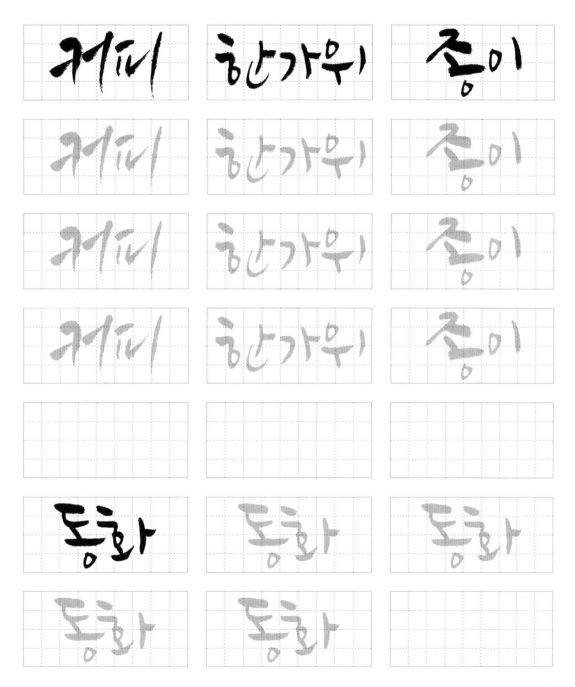

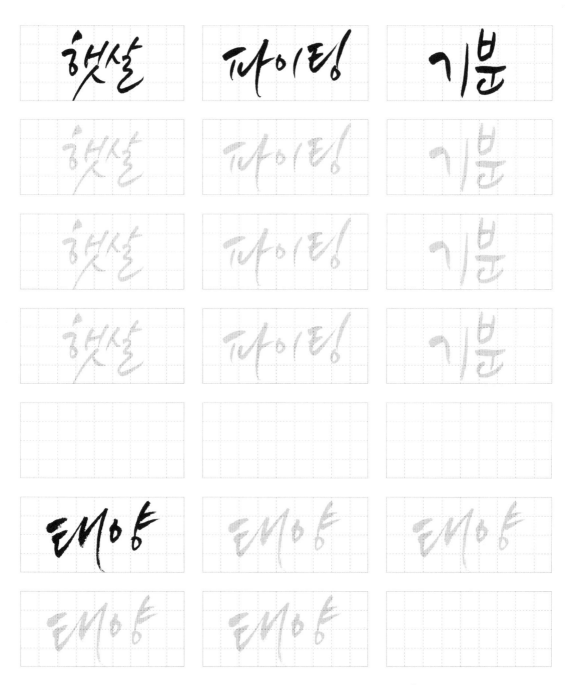

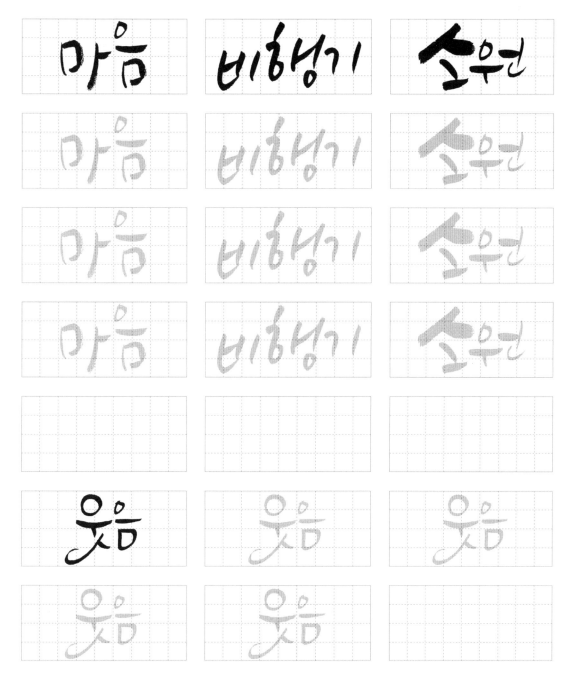

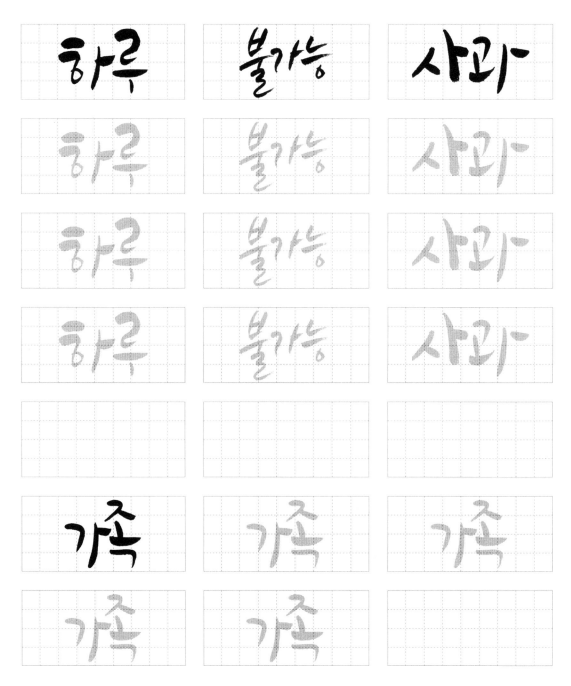

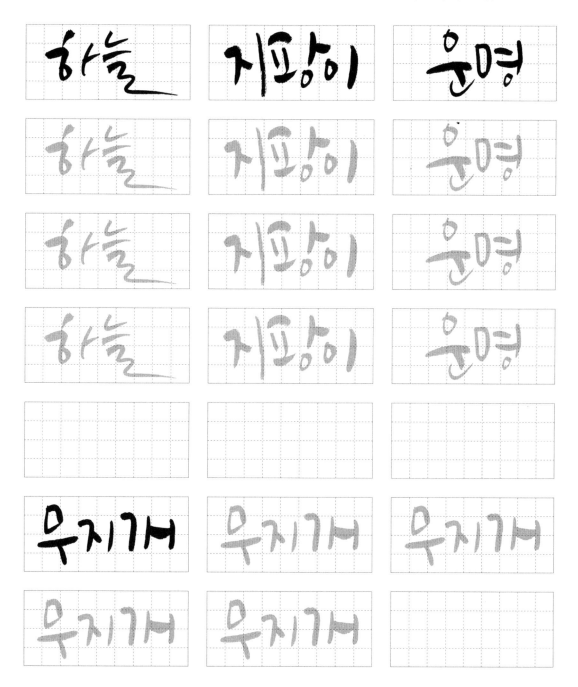

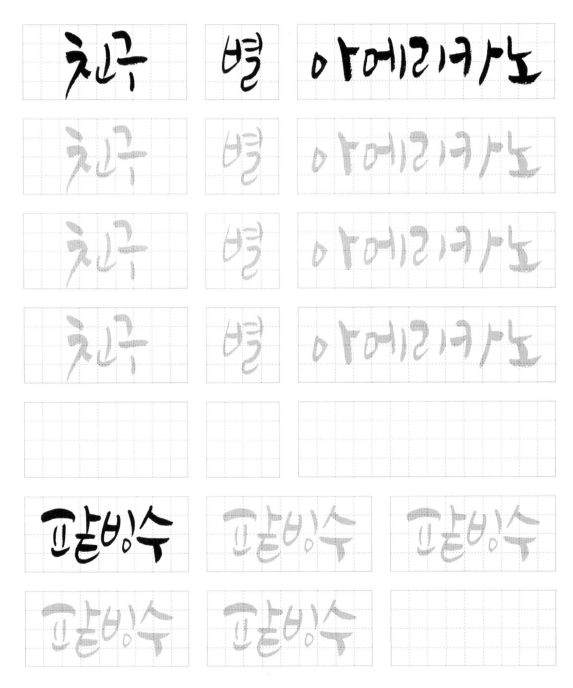

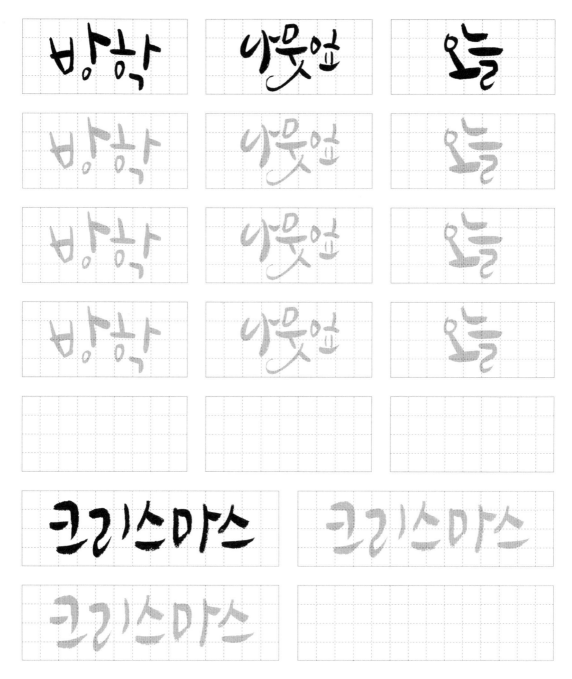

방학

나뭇잎

오늘

크리스마스

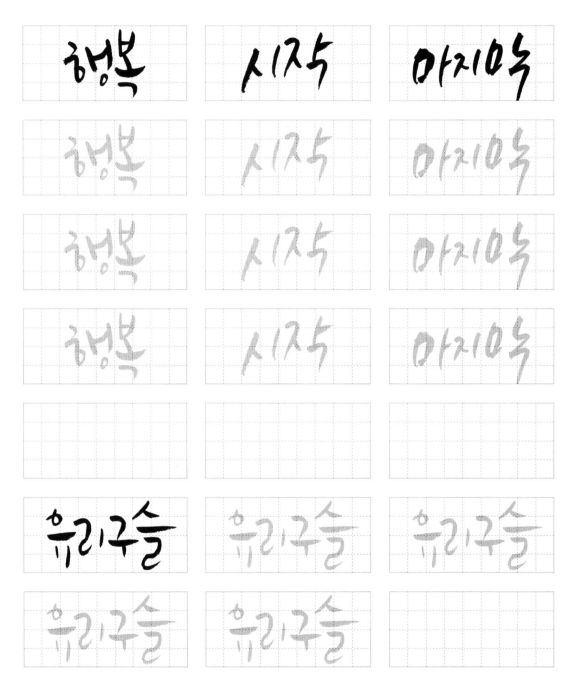

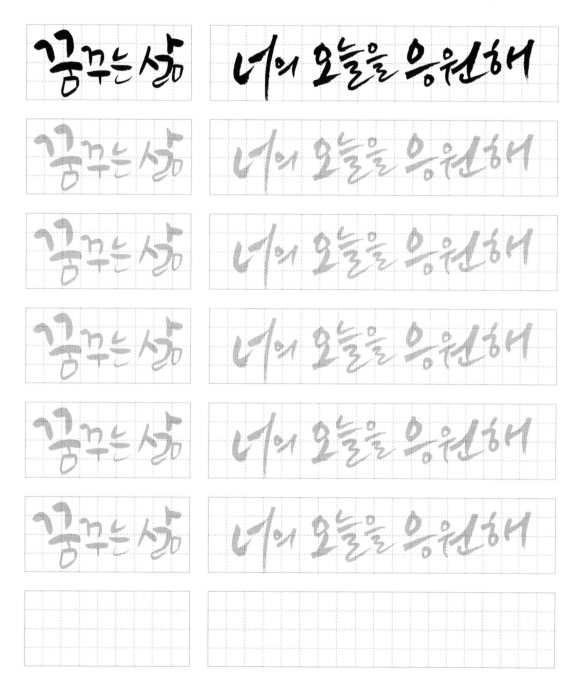

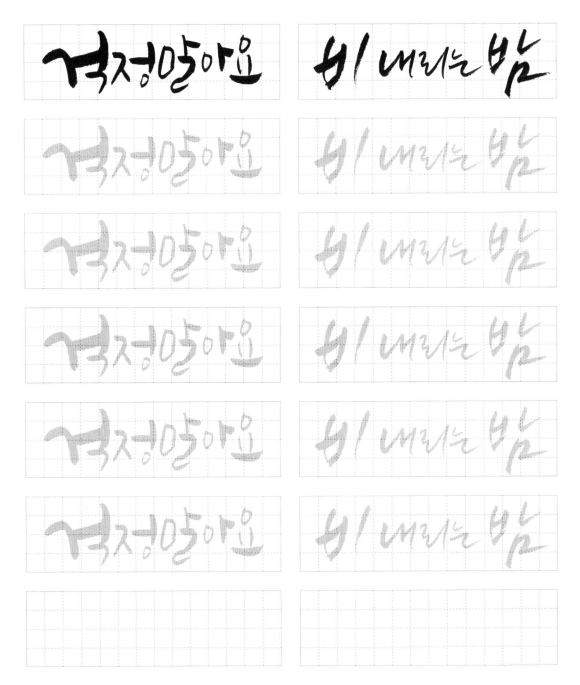

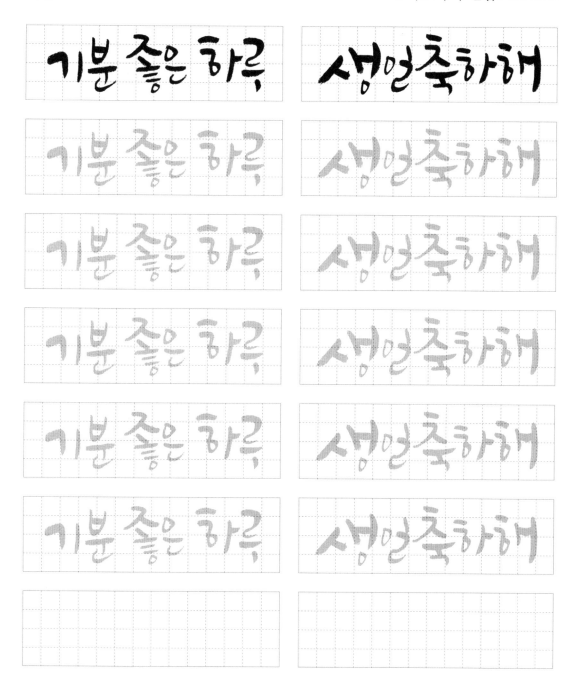

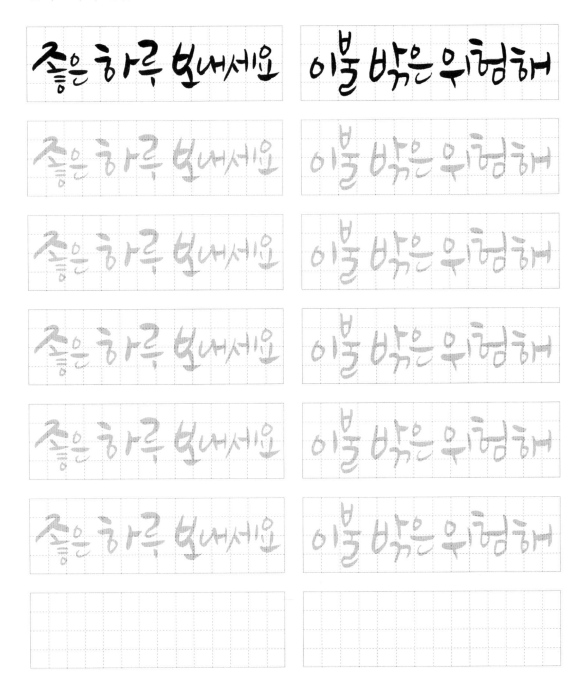

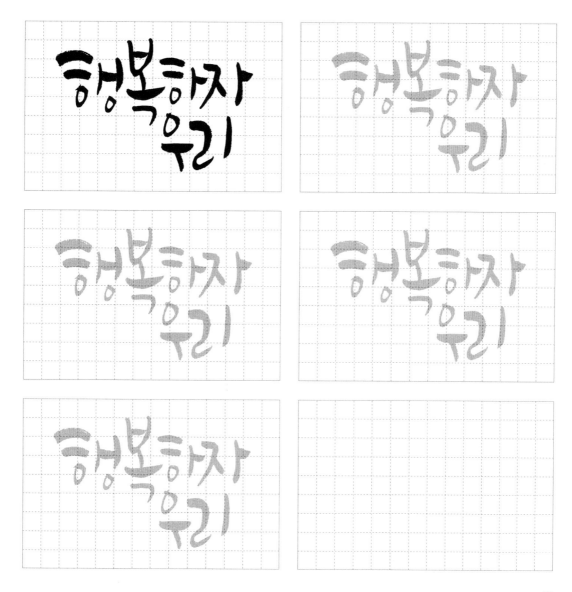

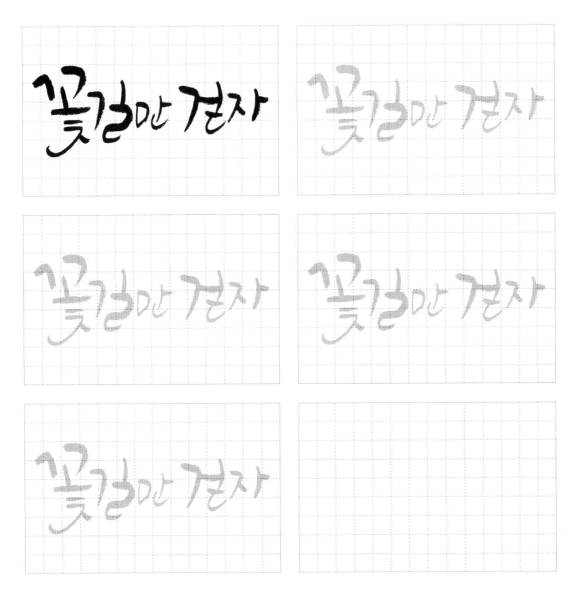

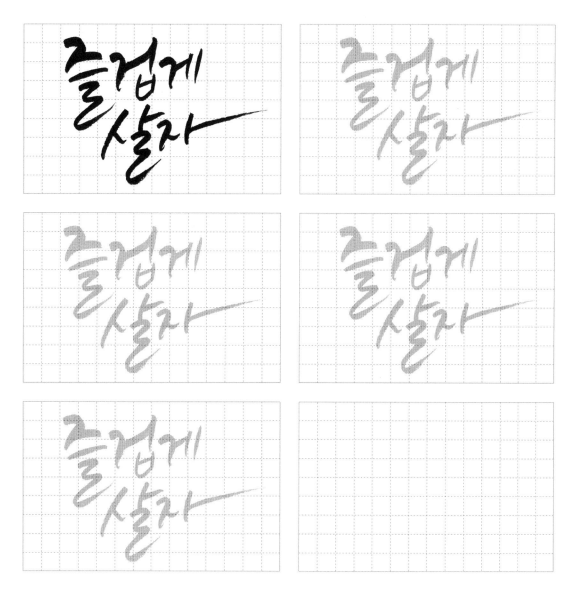

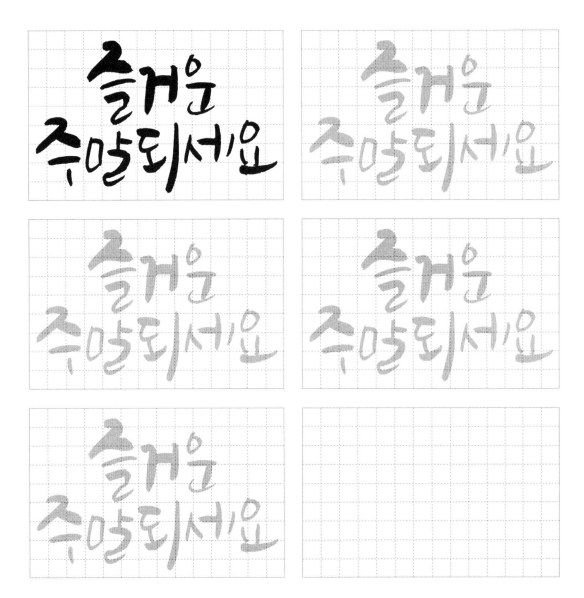

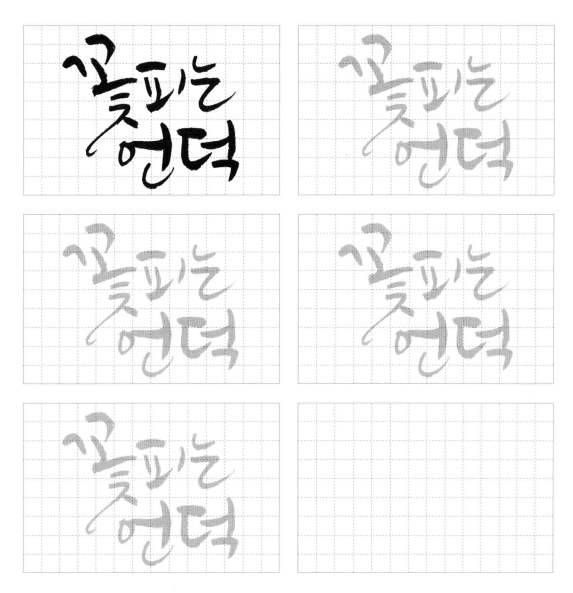

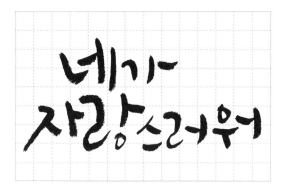

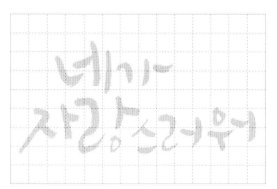
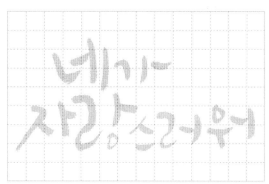
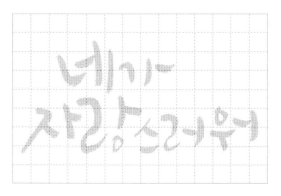

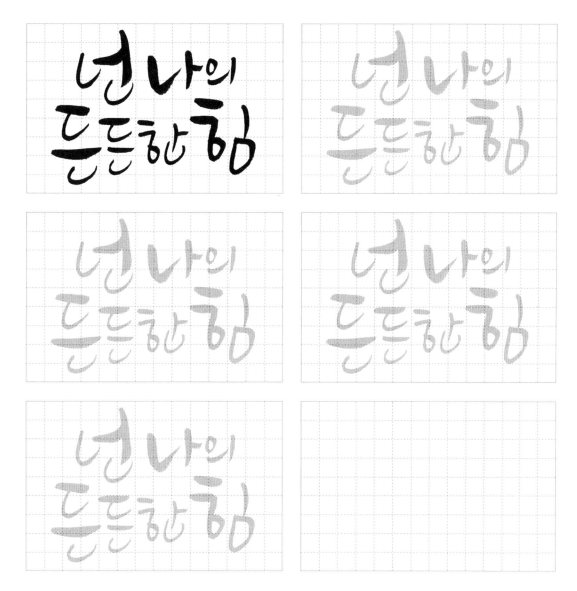

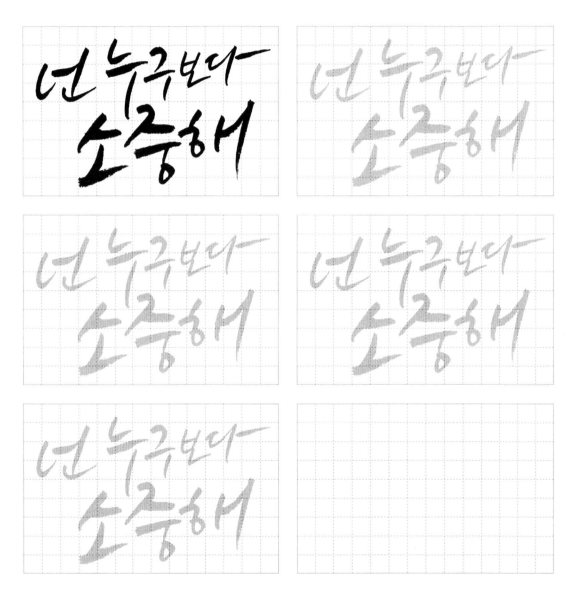

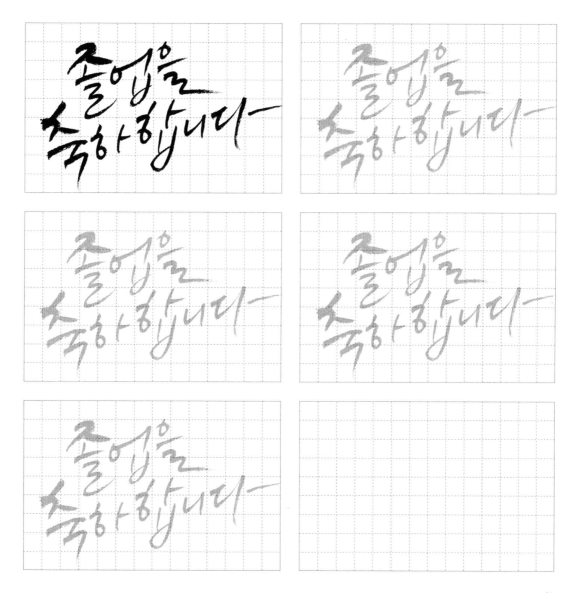

언제나
감사합니다

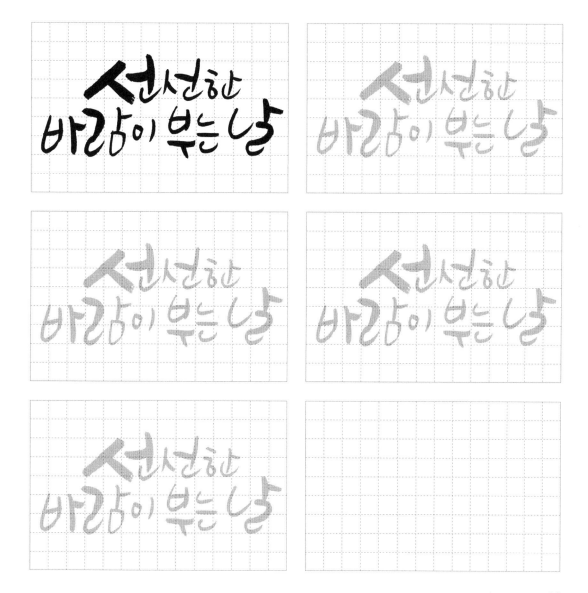

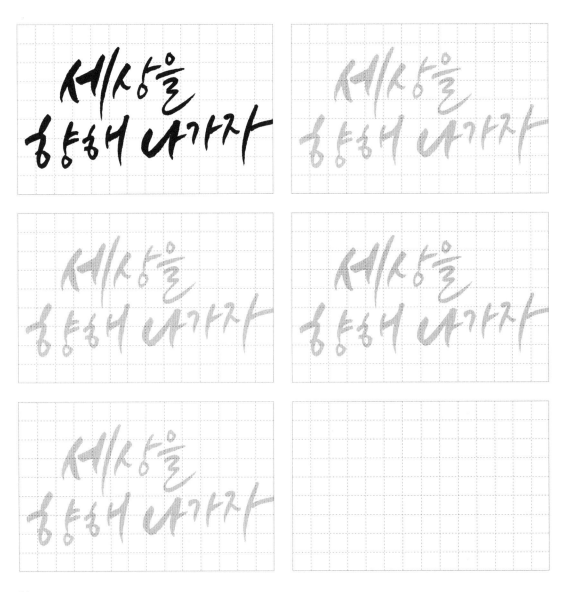

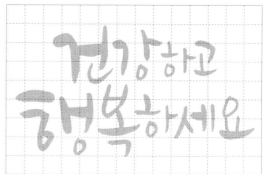

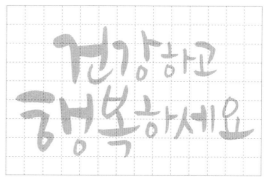

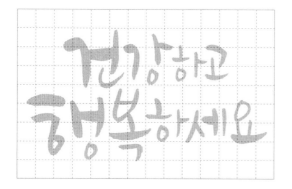

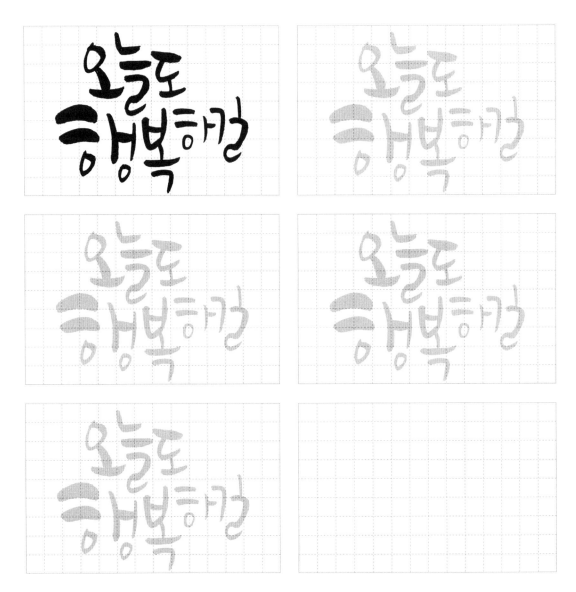

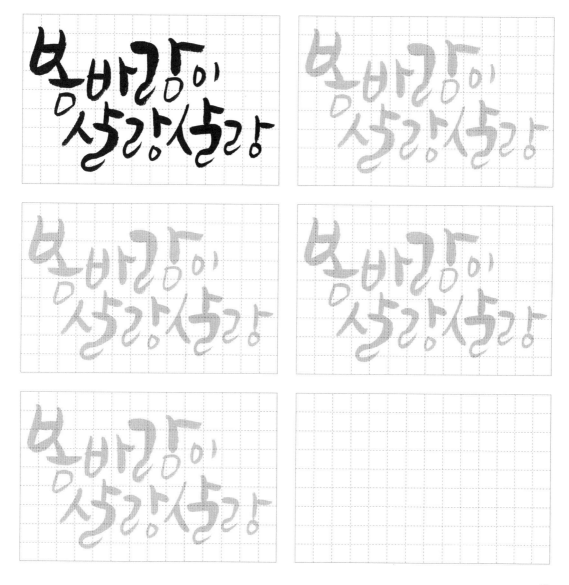

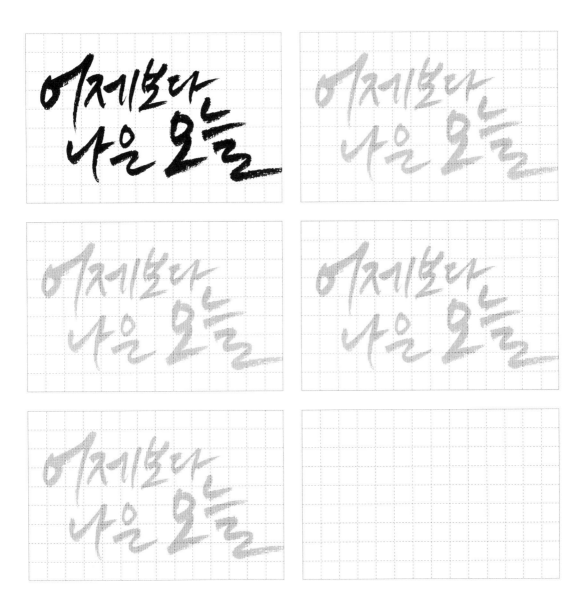

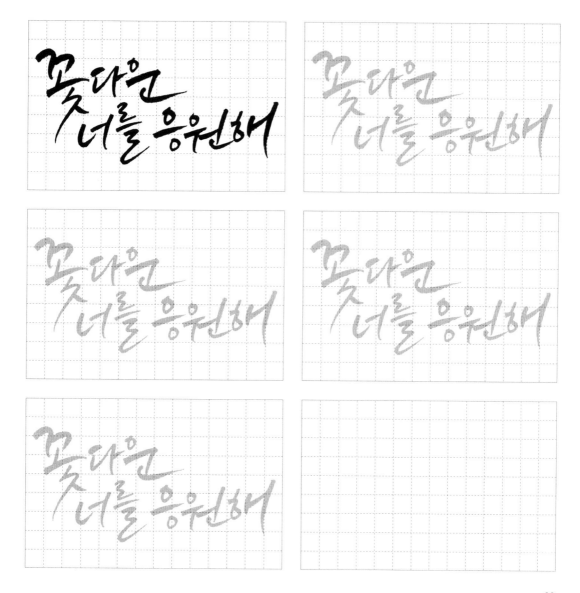

책 속에
길이 있다

책 속에
길이 있다

책 속에
길이 있다

책 속에
길이 있다

책 속에
길이 있다

아무것도 아닌
지금은 없다

아무것도 아닌
지금은 없다

아무것도 아닌
지금은 없다

아무것도 아닌
지금은 없다

아무것도 아닌
지금은 없다

아름다운 안낢이 우리 앞에 펼쳐져 있어

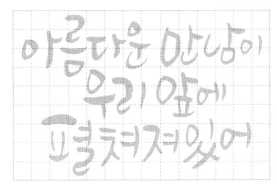

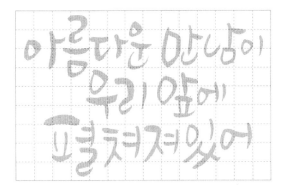

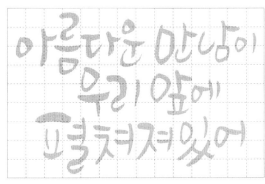

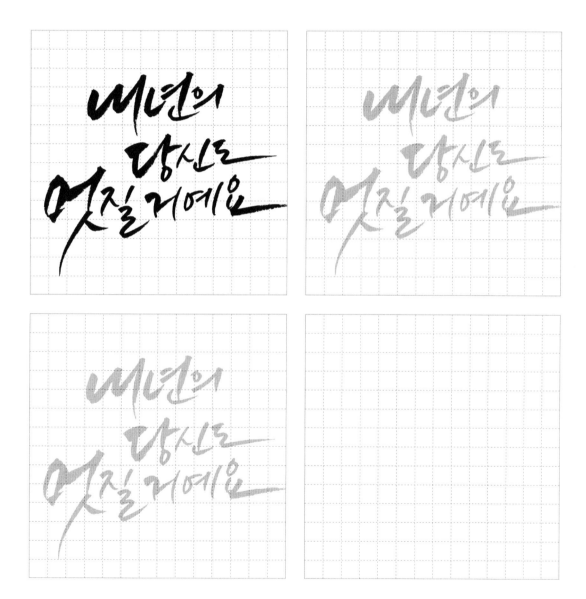

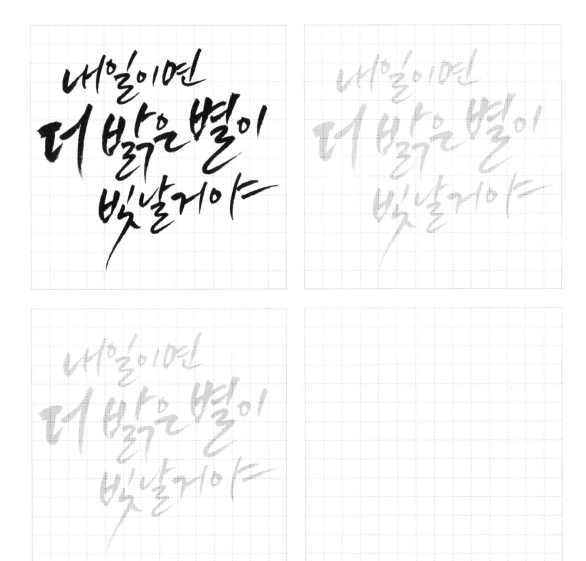

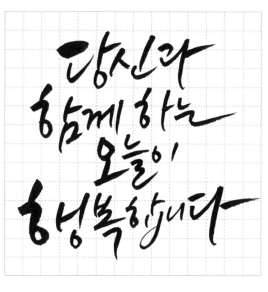

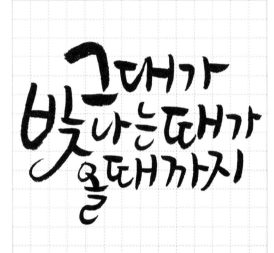

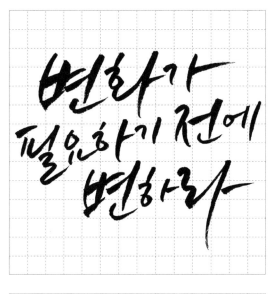

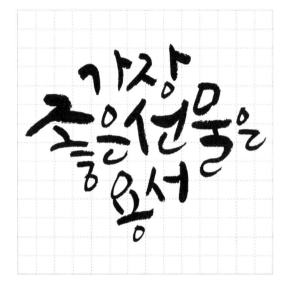

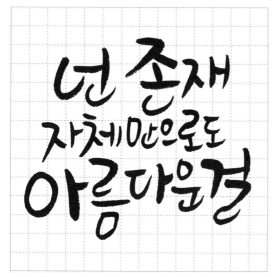

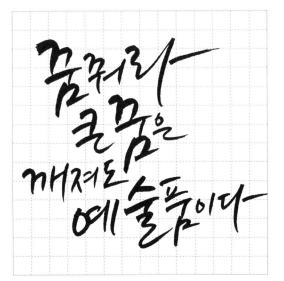

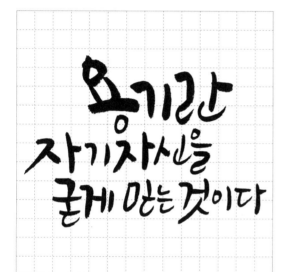

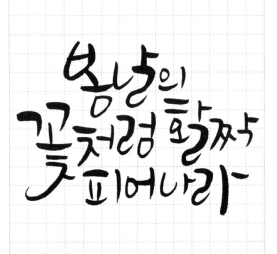

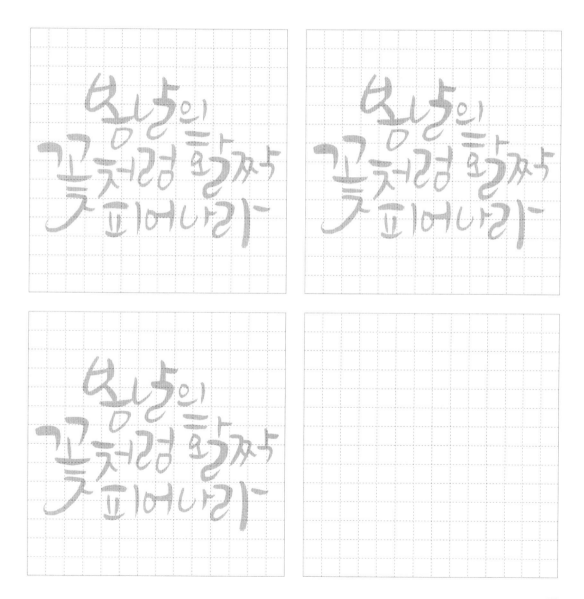

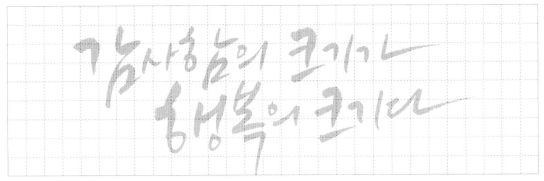

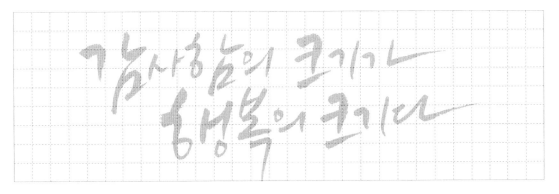

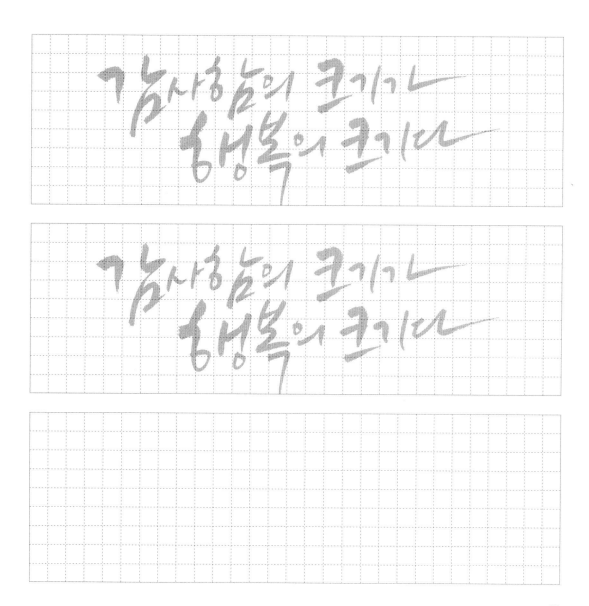

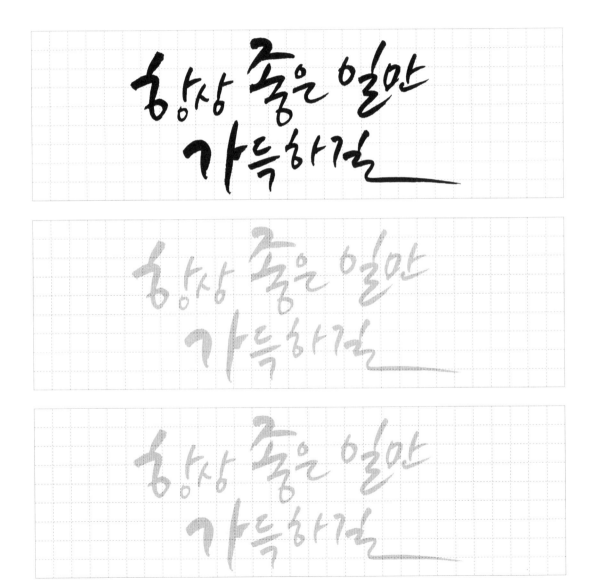

항상 좋은 일만
가득하길

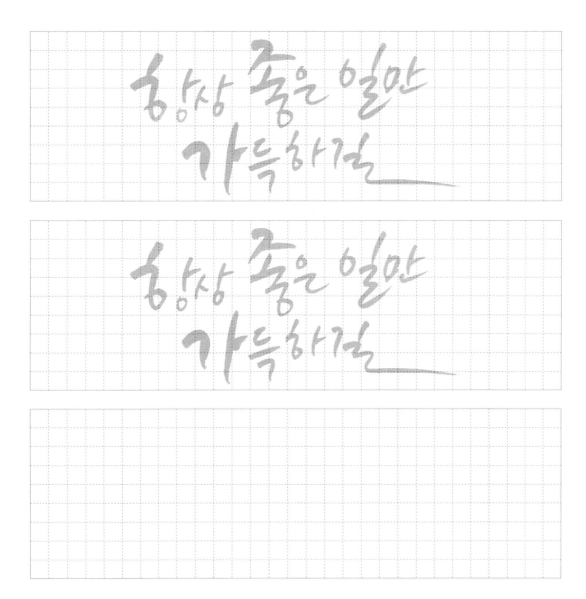

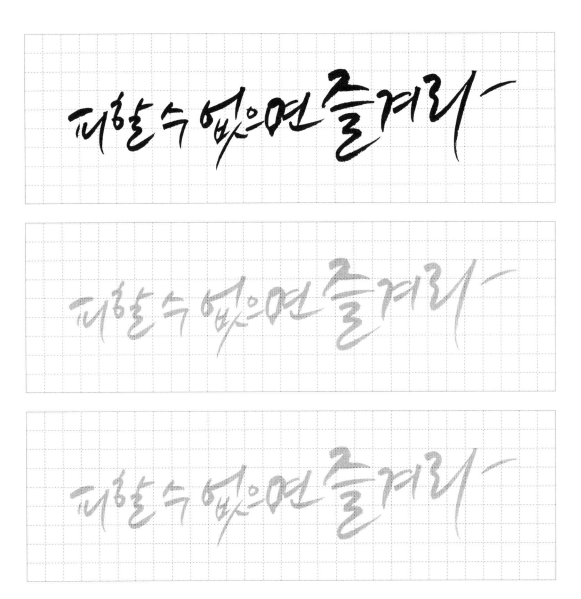

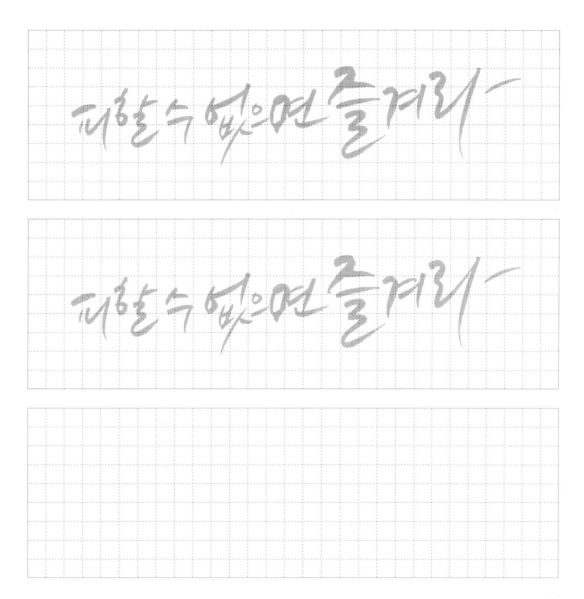

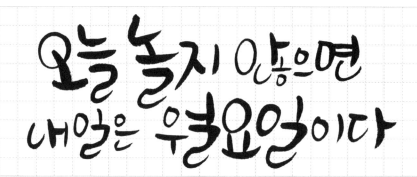

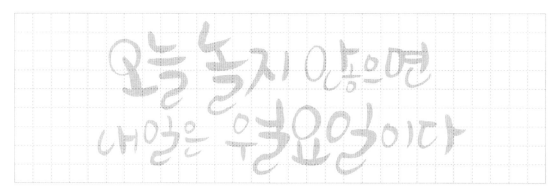

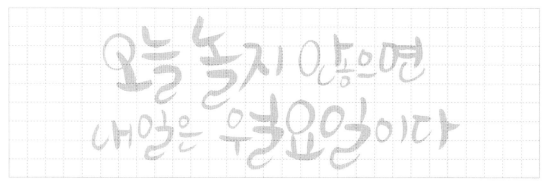

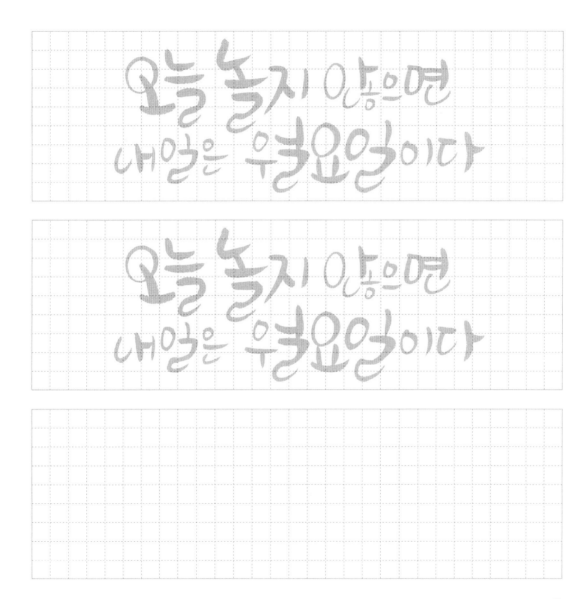

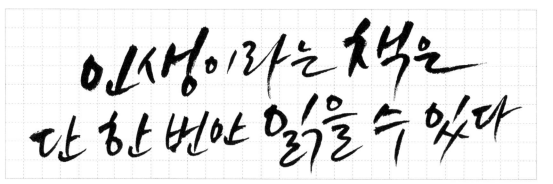

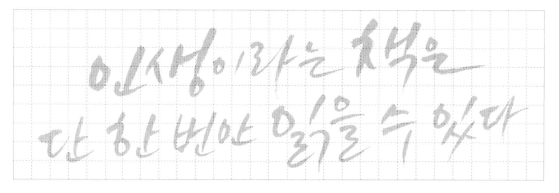

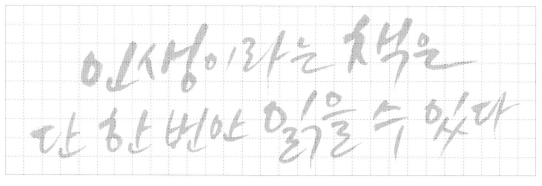

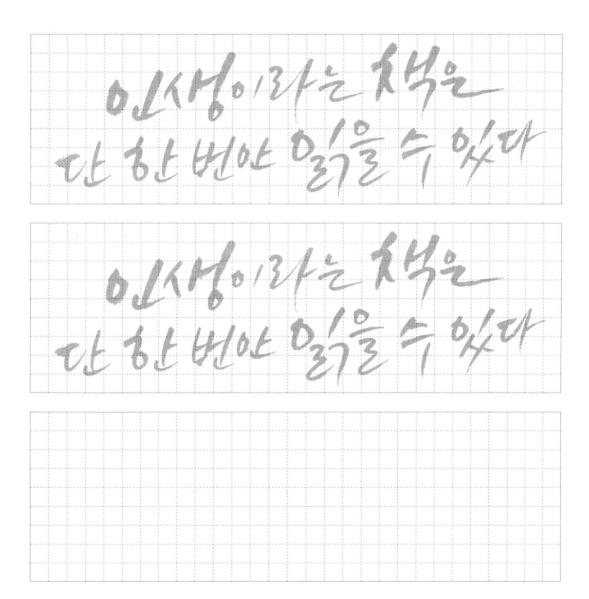

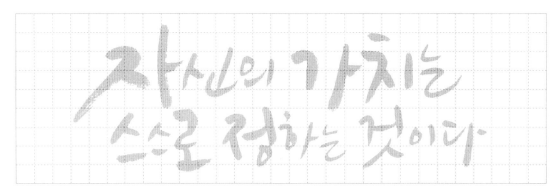

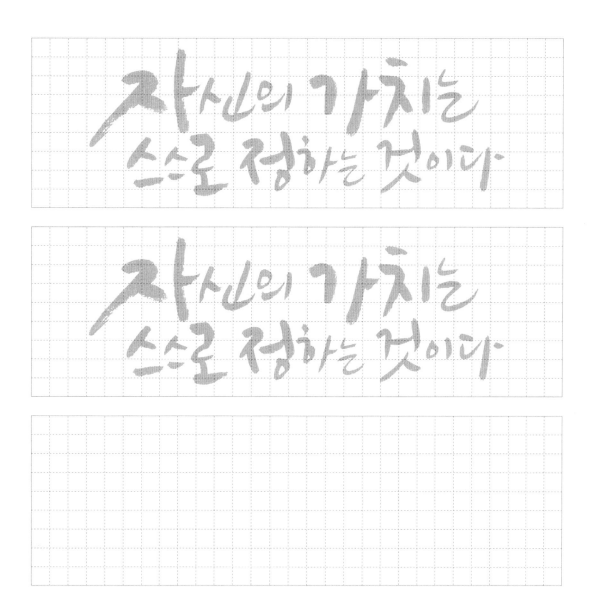

성공한 사람보다는
가치있는 사람이 되어라

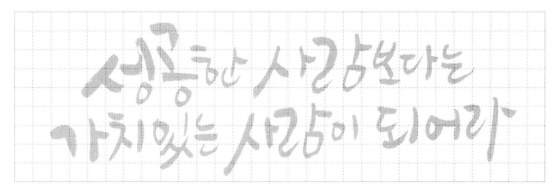

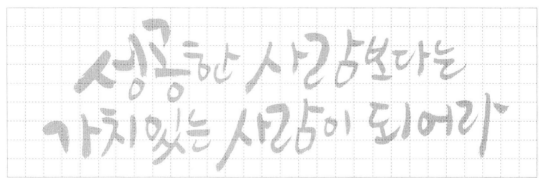

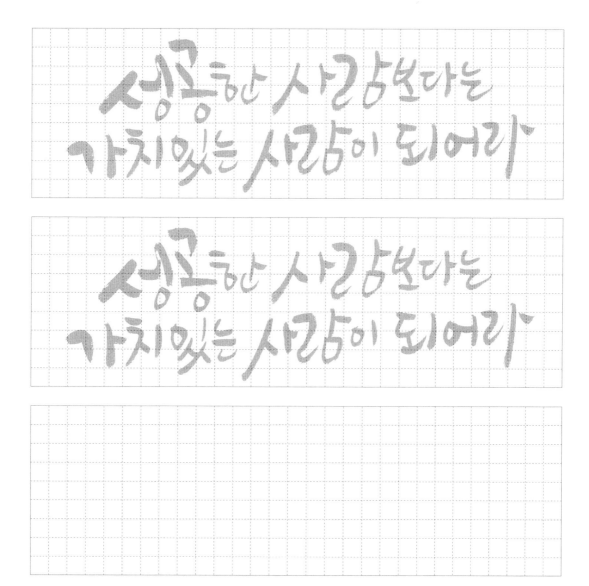

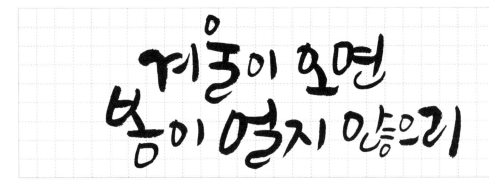

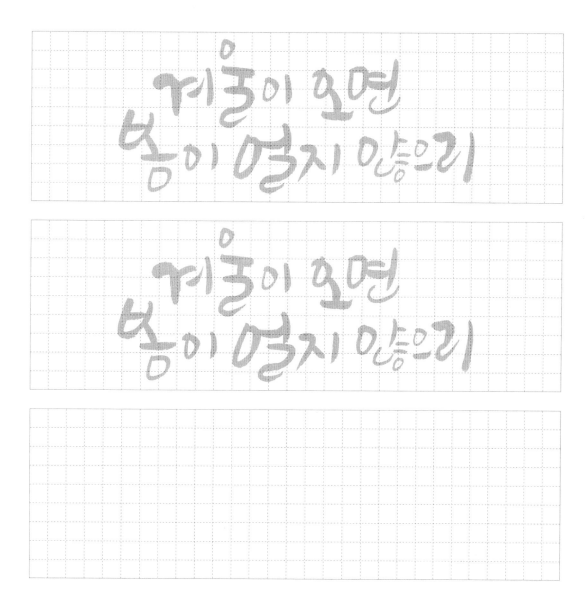

겨울이 오면
봄이 멀지 않으리

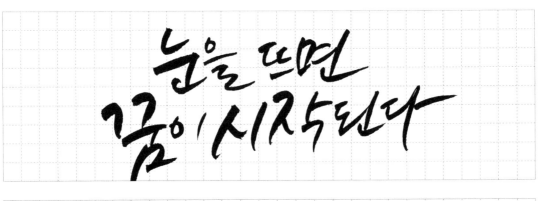

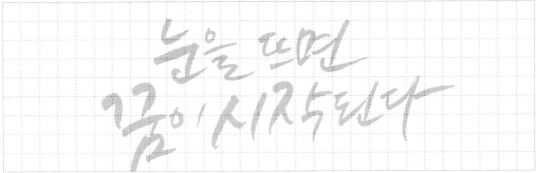

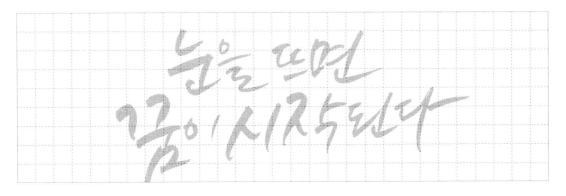

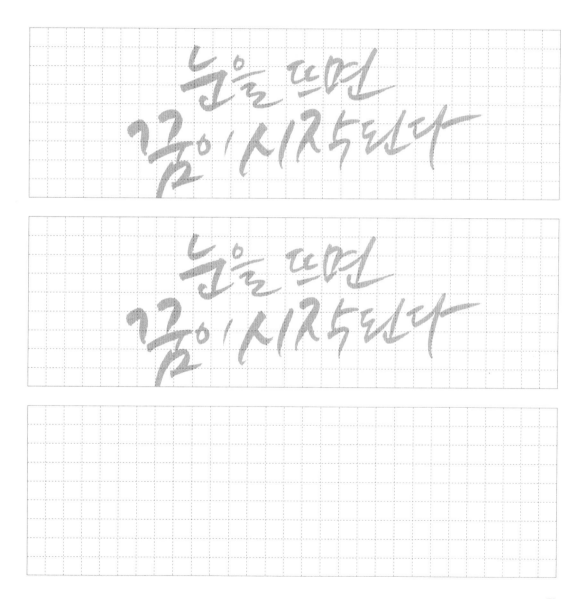

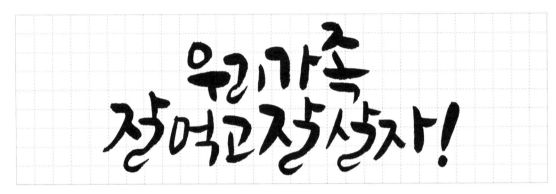

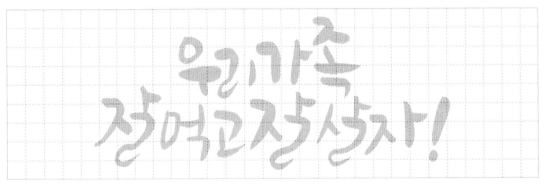

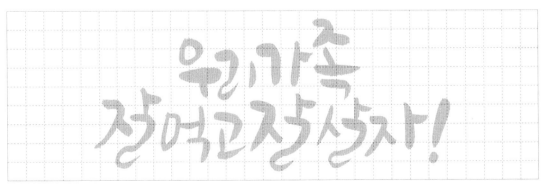

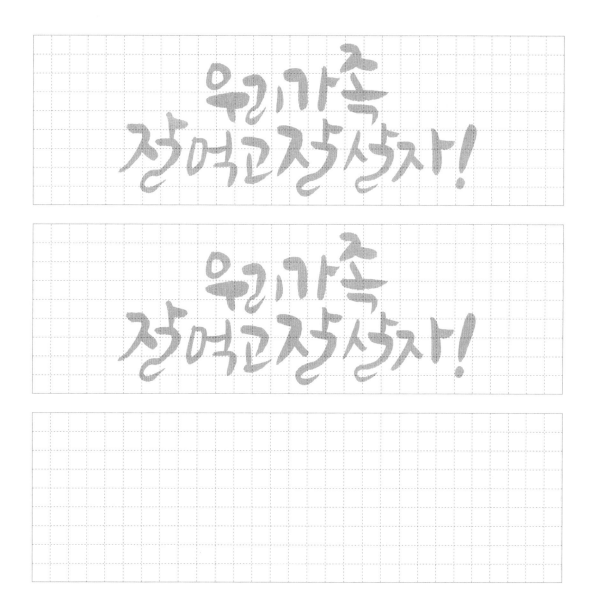

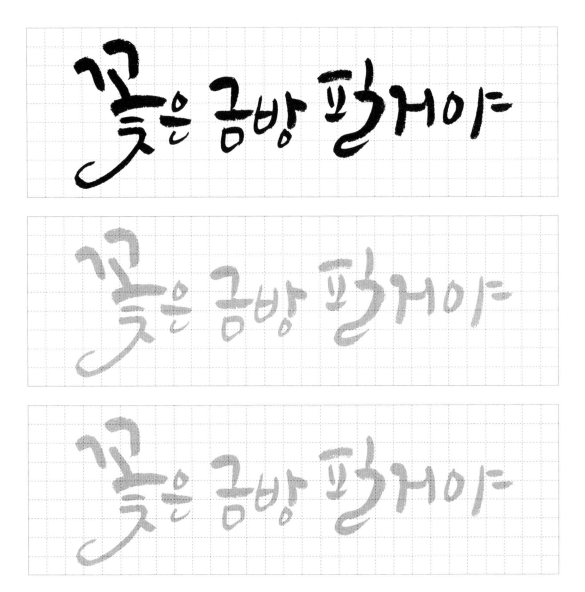

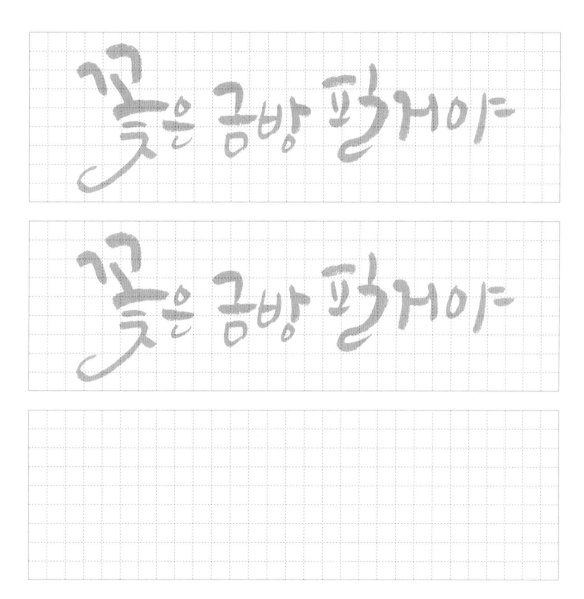

초판 1쇄 발행 | 2022년 03월 01일
초판 2쇄 발행 | 2022년 06월 20일

지은이 | 시울
편집자 | 시울
디자인 | 시울

펴낸이 | 송정현
펴낸곳 | (주)애니클래스
등록 | 2015. 8. 31 제2015-000072호
주소 | 서울시 금천구 가산디지털2로 173 에이스비즈포레 705호
전화 | 070-4421-1070
담당 | 신명희

ISBN 979-11-89423-14-8

값 · 8,000원

이 도서의 국립중앙도서관 출판예정도서목록(CIP)은 서지정보유통지원시스템 홈페이지(http://seoji.nl.go.kr)와
국가자료공동목록시스템(http://www.nl.go.kr/kolisnet)에서 이용하실 수 있습니다. (CIP제어번호 : CIP13640)